陳麗紋、陳怡臻、林竹几——著

藤·草編

13位傳統手工藝人的
真摯故事

序

在開始製作「傳，真跡」這個專題之前，其實我們對於傳統手工藝的認識、了解是非常淺薄的，但這反而是一個更大的動力，讓我們願意花更多、更大的努力，去了解這些在我們這一個世代已經逐漸被人們所淡忘的傳統手工藝。

傳，代表著透過人與人之間的互動，讓這些傳統手工藝的價值可以有所延續。這也是為什麼我們會選用這個字來代表這個專題的理念。這些傳統工藝就是透過人與人之間的情感來維繫，見證著這塊土地的變遷，以及它背後的故事。

在離我們有數十年之遙的年代，這些傳統手工藝也曾經深刻地存在於我們的生活中；雖然它們現在已經漸漸地被遺忘，或被新的產品所取代，但對於整個歷史而言，它們存在過的痕跡，是無法輕易被抹去的。

每個行業都有它獨特的地方，「堅持」是這些傳統手工藝師傅都具有的特質。這群師傅們在這個年代需要克服的，是經濟與資源上的壓力，必須花費跟其他行業比起來更多的心力。

在現在生活便利、科技發達的社會裡，我們希望藉由這本書，來推動傳統手工藝產業價值的傳承，以及向更多未曾認識這些傳統手工藝的人們，分享這段時間我們的所見所聞，讓更多人可以了解這些傳統手工藝的迷人之處。

我們挑選了十位居住在嘉義以及三位台南後壁區的老師傅，他們投入無數心力的傳統手工藝，很多都與我們的日常生活習習相關。

每一張照片的拍攝，每一次的訪談，都像銘刻一般的記錄著這些曾經輝煌過的技藝。期待這些珍貴的影像，能喚起大家對傳統的重視，希望它也能像感動我們一樣，感動您的心。

目錄

嘉義縣
民雄

畫糖

畫糖是以糖加水煮熟，畫出各種圖案。
畫糖的人通稱為「畫糖人」。攪拌的木
棒是畫筆，從爐中取出小杓，把滾燙的
糖汁，慢慢地傾倒在銅板檯面，木棒揮
灑下，不只是飛禽、人物、走獸、花卉、
蔬果，樣樣都能畫。

23.5576N
120.4444E

嘉義縣民雄鄉豐收村七
鄰七十二之十一號

畫糖人　陳永秋

師傅今年六十三歲了，是第二代的傳人。已經做了四十幾年，現在還是繼續帶給大家甜蜜的回憶。

畫糖前首先要煮糖，在銅鍋裡加入水和白砂糖，隨著時間，糖液會由起大泡轉為小泡，表示已經差不多可以開始畫糖了。畫糖時必須先在銅製的板上塗抹些許的油，並用衛生紙擦拭整個銅板，為了將銅板上的灰塵擦拭乾淨並且把油均勻的塗抹在銅板上。而為什麼要使用銅製的器具呢？師傅說是因為銅的散熱速度比較剛好，而且也比較不會沾黏。

在作糖畫每筆之間不能間斷，所以必須先在腦中設計好筆順的草稿，才可以開始繪製想要的圖形；然後再趁糖液還沒硬化定型時，用鏟子慢慢鏟離銅板，再用竹筷黏在背面，充滿兒時回憶的畫糖就算是大功告成了。

據考，畫糖始於明代，到了清代後畫糖才更加流行，製作的技藝日趨精妙，題材也更加廣泛，多為龍、鳳、魚、猴等普通大眾喜聞樂見的吉祥圖案。

從明代就開始帶給人們甜滋滋的歡樂，跨越了四百年的光陰。畫糖陪伴了不少人的童年，插在檯子上琳瑯滿目的造型糖餅，沒有一個小孩能夠抵擋它的魅力，再怎麼樣也要吵著得到一支，欣喜若狂的把手中的畫糖當作寶貝一樣，小小口的舔著，就怕一下子就吃完它。

這次我們很幸運地訪問到了在嘉義縣民雄的畫糖人——陳永秋師傅。畫糖這樣的攤子在現今已經不多見了。師傅希望能夠分享給大家這樣甜蜜美好的傳統技藝，因此聽到我們要訪問就非常爽快的答應了，是個相當爽朗可愛的人，非常開心的跟我們分享著他的大大小小事情，他說：「從小時候就跟著爸爸畫糖，在後來工作結束後，就開始畫糖直到現在。」

師傅現在也常跑到新港板陶窯或是雲林、嘉義表演畫糖。他很開心地說：「許多大人看到畫糖，都會想起小時候搶著撿拾碎糖片吃的童年回憶。」

畫糖是早期農業社會廟會時常可見的民俗技藝之一，小孩子們最愛之一非畫糖莫屬，每當提其畫糖字眼，許多年長一輩的人都如此津津樂道，但隨著時代變遷，經濟改善等因素，畫糖技藝也隨之凋零。

師傅常到學校畫糖給學生吃，「畫糖給小朋友，可以看到他們最直接的笑容。」師傅說希望可以把這份技藝繼續傳承下去，很樂意傳承技藝、也期盼

有人想學習這份技藝，讓更多人把歡笑帶給更多年輕人和小朋友。值得慶幸的是，師傅說已經有人來向他學習畫糖了。

從師傅的字句及眼神中，我們發現他為什麼要繼續堅持畫糖這項技藝：如果你繼承著一項能帶給大家歡樂的技能，哪有甚麼理由放棄它，只有利益沒有使命的生活，是一點意義也沒有的。

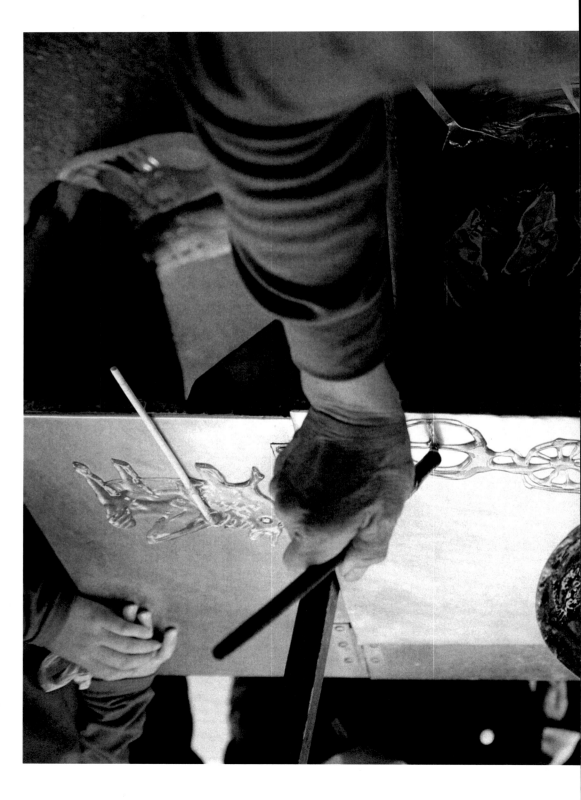

嘉義縣
溪口

手工麵線

手工麵線分為福州派以及泉州兩派系。何信魁師傅所學習的是屬於泉州派，而泉州麵線製作時會使用米糠，因為加了米糠，所以泉州麵線煮起來的麵線，湯頭會比較黏稠。

23.5715847N
120.4033148E
嘉義溪口鄉本厝村三鄰
厝子二十五號

讓閱讀人

前言

讓閱讀變得更有趣，
用一生來做好閱讀。

在淳樸的嘉義溪口鄉，有一家遠近馳名的手工麵線──溪口何家麵線。走進溪口本厝村，在路旁就可以看見何信魁師傅傳統的的曬麵線支架。

七十多歲的何信魁師傅說，小時候因為家境貧困，所以特地到台南新營拜師學習製作麵線，一做就做了近一甲子，最近三五歲的兒子也回來，傳承了他們自家的手工麵線。數十年來，每天凌晨三四點開始作麵線，麵糰使用的是高筋麵粉，製作麵粉時的米糠需要先過篩，米糠也不能太早下去，如果太早下去，味道會跑進麵線裡，所以需要在適當的時間加進去。

過程中需要醒筋，如此一來拉麵線時才不容易斷掉。做好的麵糰需要用竹子架高，上面的才不會壓住下面而黏住。為了使麵線鬆軟會加入番薯粉攪拌，接著父子倆以熟練的甩拉方式進行反覆的拉麵、甩麵，等到差不多十點左右，太陽比較大時再拿到院子曝

曬，再以一樣熟練的方式甩麵線，最後這個步驟一拉一甩之間，麵線會樣波浪一樣上下起伏，師傅父子們就像在跟麵線跳舞一樣，是一個非常有趣的畫面。

麵線分成福州麵跟泉州麵，前者麵較粗，後者較細。麵線製作的過程非常複雜、講究，而何信魁師傅仍堅持手工拉製麵線，每天生產量有限。生產數量上雖然無法跟機械生產的比，一天通常都做一百多斤，最多就做四袋，一百八十斤，但師傅依舊利用傳統的方式製作，因為手工製作出來的麵線柔軟並富有彈性。

由於傳統手工製作麵線已經非常少見，所以也吸引了不少媒體跟攝影愛好者前來參觀，讓他的麵線知名度大增。平常製作量會依照銷量做調整，節慶時會做比較多，販售的客源大部分都是以麵攤雜貨店為主，也有一部份客人是老主顧，特地來尋求好吃的手工麵線。目前嘉義溪口地區僅剩三位製做手工麵線的師傅，可見手工線麵的彌足珍貴。

何師傅說，製作麵線時需要看老天的臉色，麵糰的溼度會影響到麵線的品質，太潮濕需要揉硬一點，太乾燥則需要軟一點，遇到雨天就無法製作麵線，而冬天製麵時容易因為乾燥而斷掉，所以製作麵線其實是非常不容易的。天氣好的時候，麵線約一小時左右就會乾燥完成。曬乾的麵線還需要反潮，才有辦法販賣，不然會折斷，所以製作過程需要花更多心思去注意。

在機械化的時代，傳統的手工產業已經逐漸被機器取代，何信魁師傅依舊堅持著傳統手工的精神，以手工方式保有原有自己風格的麵線，在製作過程中能感受到他們父子對於這份工作的熱情以及堅持的心，也將從中給予傳統產業新的機會與生命。

嘉義縣
新港

竹藝

臺灣竹工藝的發展，最初為大陸到臺灣拓墾的移民，就地取材製作簡單的日用品，直到清雍正年間始有精緻竹製品的輸入。七十八歲竹藝師徐木全，從十五歲開始學習祖傳竹藝，除了傳統竹桌、竹椅，也有竹枕、童玩和自創竹製品。

23.551859N
120.35138E
嘉義縣新港鄉宮後街
二十三巷一號

竹藝大師　徐木全　兄（右）　徐音利　弟（左）

徐老師傅出生於昭和六年（一九三二），其祖父與父親皆以編織竹器維生，老師傅十八歲繼承家業，至今已經超過一甲子。

位於嘉義縣最北端的新港

鄉，對很多人來說，想必不是一

個陌生的地方，因為新港鄉有著

名的鴨肉羹以及許多小吃。但除

了美食之外，讓新港鄉更廣為人

知的，是歷史古蹟──新港奉天

宮。新港是一個古色古香的小鄉

鎮，在巷弄間偶爾就會發現古蹟

或者是古厝，在新港這個散發著

歷史氣息的地方，也居住著很多

傳統手工藝的師傅，住在宮後街

的竹藝大師──徐木全師傅，就

是其中一位。

竹器的製作在徐家是三代祖

傳的工藝，徐木全師傅的竹器製

作技術是由於從小耳濡目染，看

著爸爸製作竹器，慢慢的對竹器

製作有了興趣，從十五歲就開始

跟著爸爸學工夫，一轉眼，現年

八十三歲的徐木全師傅已經花了

超過一甲子的時間在製做竹器。

徐木全師傅年輕的時候，也

曾經跟著弟弟徐英利師傅一起到

台北的竹器工廠幫忙製做外銷的

竹器，當時薪水是論件計酬，一

個月可以收入兩、三萬元的台

幣，以當時的物價水準來說，已

經算是相當不錯的收入了。

台灣的竹藝工業，其實在

三、四十年前外銷還是非常興盛

的，當時大部分的竹器都是輸出

到美國比較多，以賺取外匯，但

漸漸的，竹器被木頭、鐵器、塑

膠等新製品所取代，也逐漸沒落。

後來，由於台灣人力成本逐年高漲，竹器製作產業慢慢的外移到大陸等相對人力成本較低的國家，市場小了，收入少了，台灣的竹器製作產業慢慢走下坡，變成了夕陽工業。

徐木全、徐英利師傅已經是台灣手工竹器製作碩果僅存的老師傅，其他同業的老師傅最年輕的也已經七十多歲高齡。由於現在這個行業收入不穩定，而且竹器製作的過程辛苦，有太多繁瑣的細節，導致沒有年輕一輩的人願意投入這個行業，讓手工竹藝製作面臨了失傳的危機。

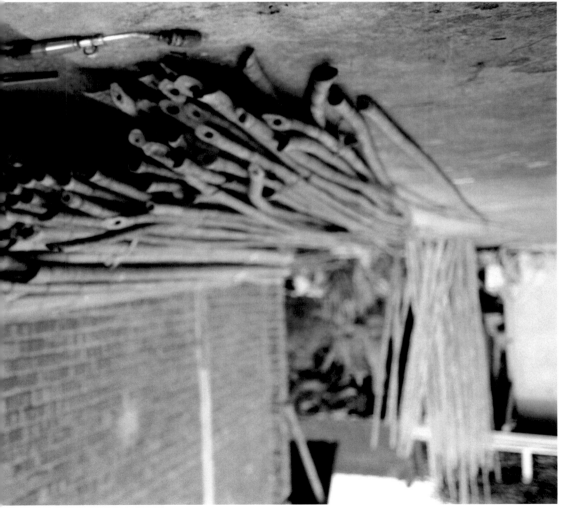

竹器的製作過程，選材是第一步驟。徐木全師傅選用的是來自於白河的桂竹，因為它夠大，夠堅固。竹子洗乾淨之後有些部位還是會有黑掉的地方或者是斑點，以前或許我們都會以為只要拿刷子用力刷就會變成乾淨翠綠的竹材了，但真正的做法其實是要把竹子用火烤，烤到竹子出油，竹子就會像漂白過一樣，乾乾淨淨的，接下來就可以開始製作竹器了。

近年來，徐木全師傅大多只製作家具用的竹器，小的或許只是一張小竹凳，但大的可能是一個大竹櫃；一個竹器製作所需要的時間也會因大小、外型而有所不同，有些複雜一點的甚至要花上幾個月的時間才可以完成。在跟師傅聊天的過程中，我們也發現師傅所使用的工具非常的特別，多半是我們不曾見過的，師傅說這些工具是從以前一直使用到現在的，大部分都是日本製的，現在市面上幾乎不可能買的到了。

民國九十六年時，媽祖到美國紐約出巡，當時媽祖的鑾轎，就是出自於徐木全師傅之手，讓

外國人也可以了解台灣美麗的工藝及信仰文化。
現在使用竹器家具的人越來越少，但其實也有越
來越多的人來向徐木全師傅訂製竹器家具，當作
收藏品般珍藏。我們樂見這種功能上的轉型，或
許這也是一個讓傳統竹器繼續延續生命的方式。

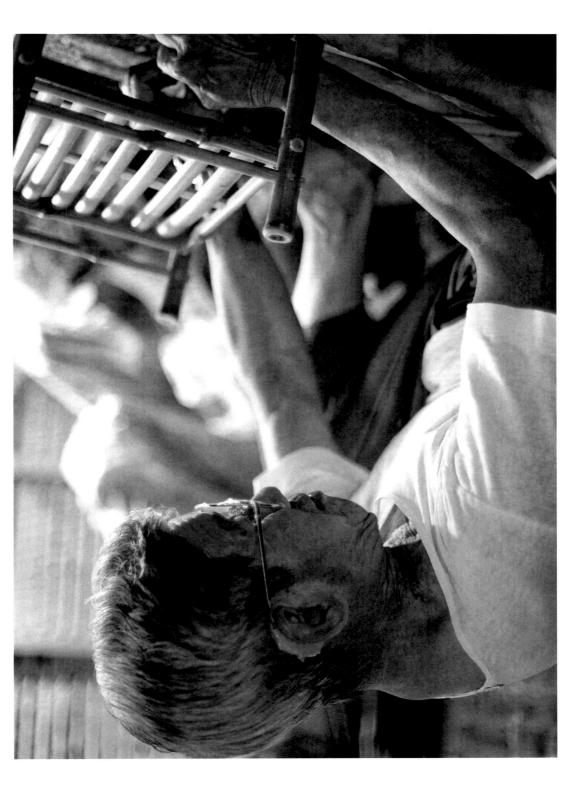

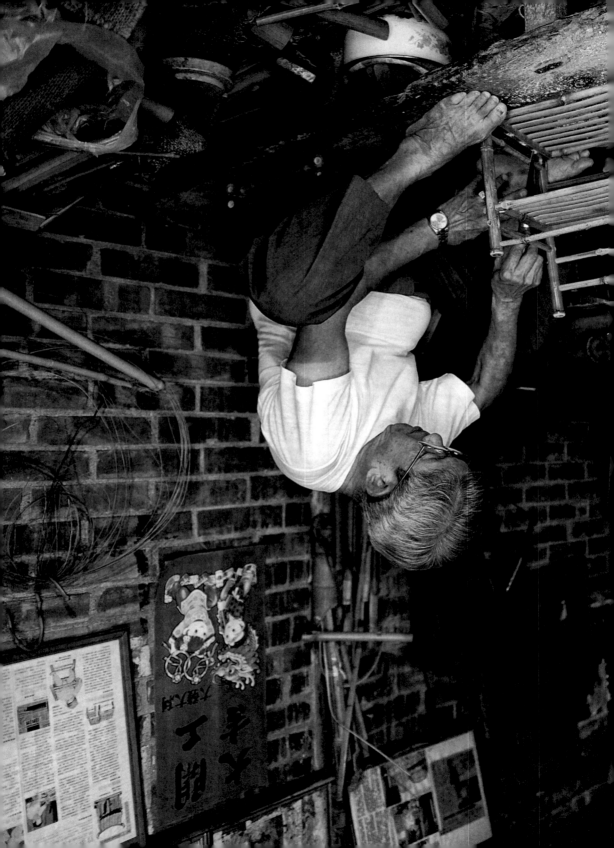

23.5736974N
120.4024819E

臺灣遊藝口述影像十二集｜南部地區

手作工藝

傳統工藝與一般人的距離愈來愈遠。

傳統工藝品以往是日常生活中不可或缺的，
隨著時代變遷、工商業的發達，傳統工藝慢慢
被現代化的產品所取代。傳統工藝多半是家族
技藝的傳承，隨著產業結構改變及年輕人多往
都會區發展，傳統工藝後繼無人的情形日益嚴
重，許多珍貴的工藝逐漸失傳，令人惋惜。

遊藝口述影像

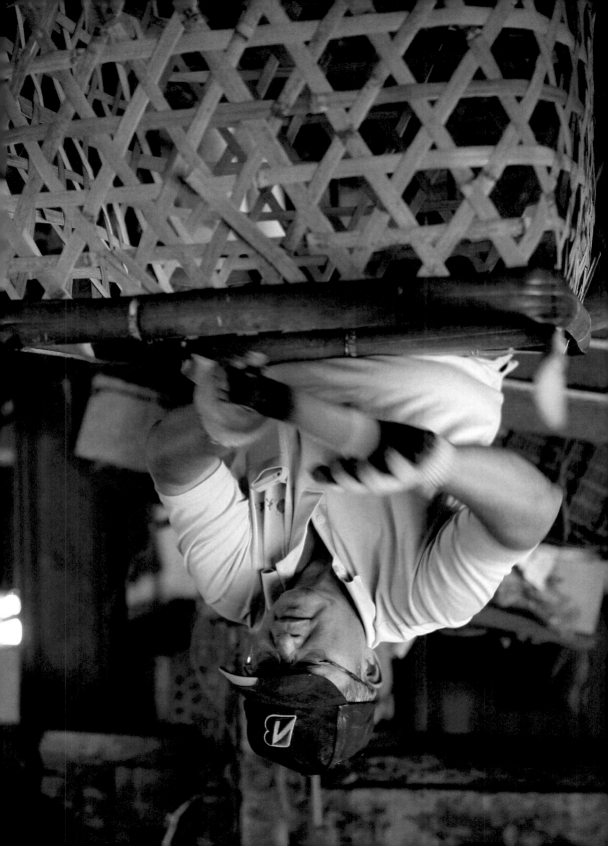

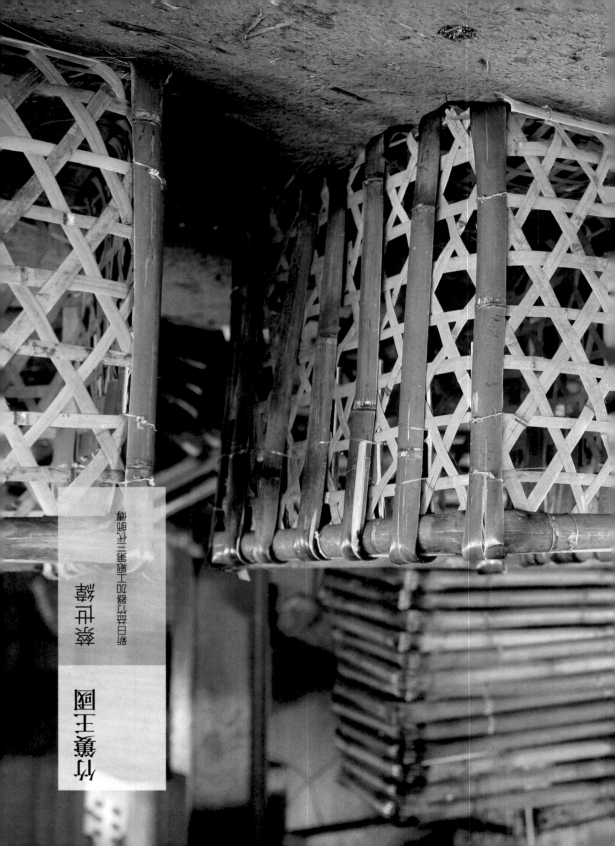

竹籬笆

蔡正輝

攝於宜蘭縣壯圍鄉古亭村的老屋

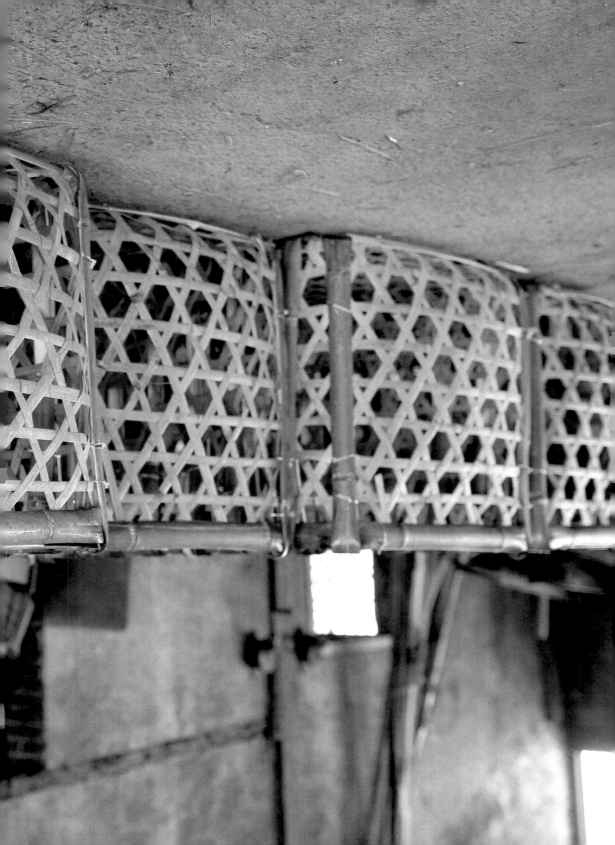

在嘉義溪口鄉下，沿著美南村天赦庄的地標奉安宮旁的小路走下去，會看到一間占地將近五百坪的竹簍工廠，裡面推滿了像山一樣高的竹子，以及將近上百個的竹簍半成品。這間就是嘉義僅存的手工竹簍工廠，老闆是第三代的蔡世緯師傅，從年四十六歲的蔡師傅，從小看著爺爺、爸爸製作竹簍，自然而然長大後就接下家族事業。師傅也笑著說，他從小就在這個工廠長大，記憶裡面都充滿了竹子的影子，所以他也忘記到底從何時開始學會竹簍編織的。

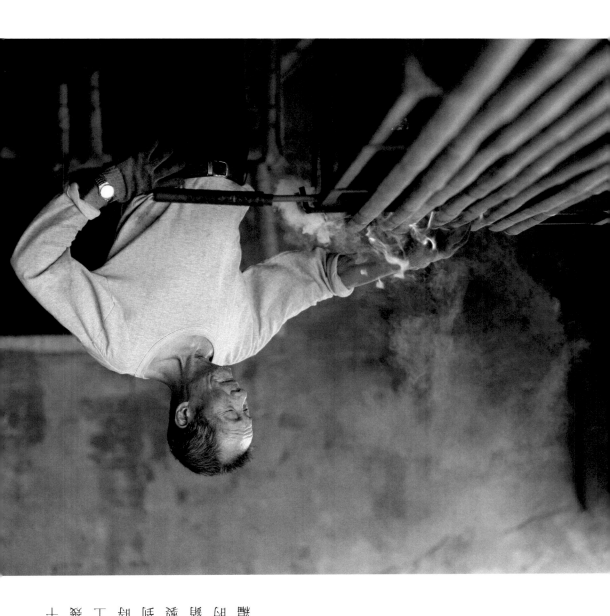

王國維的美學名言。

攝影，是視覺藝術的一種，
所以，攝影的美學與其他以
視覺表現的各種藝術，如繪
畫，有許多相近的地方，用
以借用，相得益彰。每當用
心揣摩每幅影像的構圖、布
局、光影及意境等各種元素
時，我總覺得這攝影的過程
是那麼的迷人，所以樂此不
疲，年復一年，少說也有二
十三年了，樂趣無窮。

但是竹簍就跟其他的傳統產業一樣，漸漸的被新興產品所取代，製作方便且快速的塑膠箱、紙箱漸漸取代了費時耗工的手工編織竹簍，由於市場越來越小，利潤越來越低，越來越多的人家放棄了竹簍編織，整個原本最重要的產業逐漸的走下坡，直到今日，溪口鄉天赦庄僅存兩家竹簍工廠，從山峰跌到谷底的變化，讓人不勝唏噓。

竹簍使用的材料是桂竹，師傅說其他竹子也可以，不過由於桂竹的取得非常容易，所以就使用桂竹。我們問師傅哪個步驟是最輕鬆的，師傅笑著說年輕人不能只想著輕鬆，竹簍這種純手工的行業，每個步驟都很困難，都必須很謹慎小心的去製作，才不會影響品質。

在只有簡單的用鐵皮屋頂遮蔽的工廠工作，夏天非常的悶熱，冬天又特別的寒冷，工作單調而也工時又長，所以沒有什麼年輕人願意來學，甚至連師傅自己的兒子也想從事其他的工作。

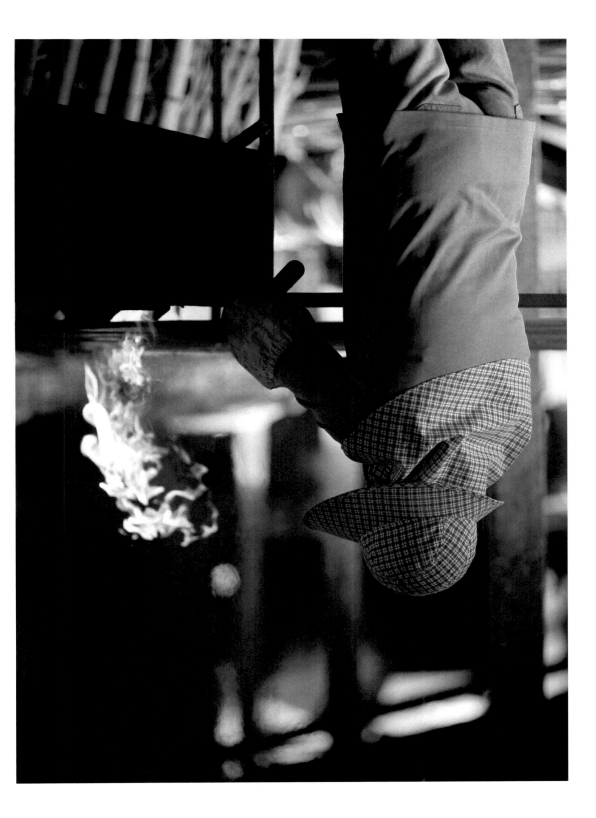

竹簍的製作步驟是剖竹、編織、支架、捆鐵絲。蔡師傅的工廠員工雖然不到十個人，但每個都是經驗老道的高手，他們有專業的分工，各自負責自己擅長的部份，最後再一起組裝。長久下來經驗的累積，讓製作過程瑣碎的竹簍，在師傅跟這群老員工的手中，似乎變得非常的容易。

蔡師傅編織的竹簍分成六角型跟密集型的，師傅說這樣的區分並不是因為用途不一樣，都是蔬菜水果等農產品，但由於種類大小都不相同，所以必須製作不同的間隙，才可以讓農家方便運送農產品到市場上去販賣。

蔡師傅並沒有因為現在市場環境越來越艱困而放棄手工竹簍編織，因為他認為比起塑膠製品，天然的竹簍才是最環保的，而且這是從爺爺開始一代一代相傳的家族事業，所以他會一路做下去。蔡師傅也有在從事火雞養殖的副業，讓自己在有限的空間內，可以創造更多的經濟收入，才可以讓傳統竹簍編織這個產業，得以繼續運作下去。

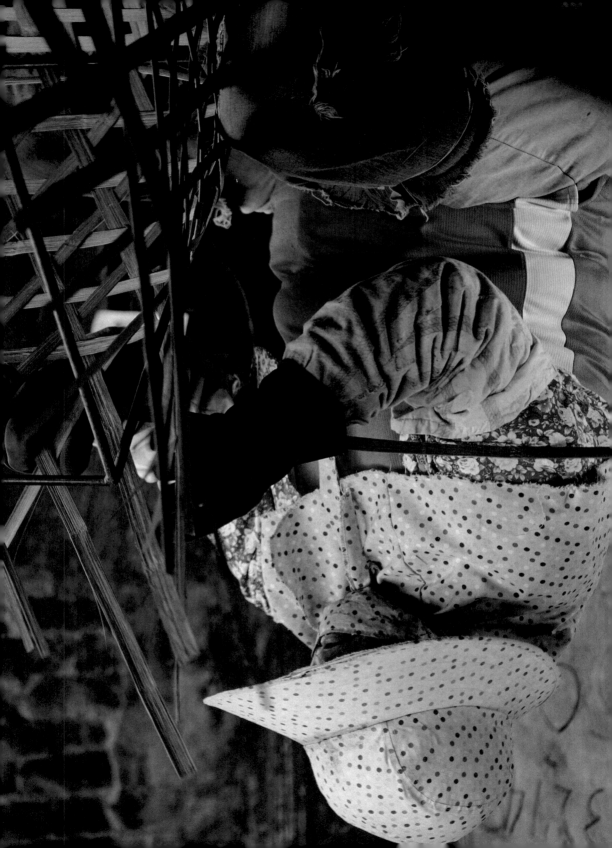

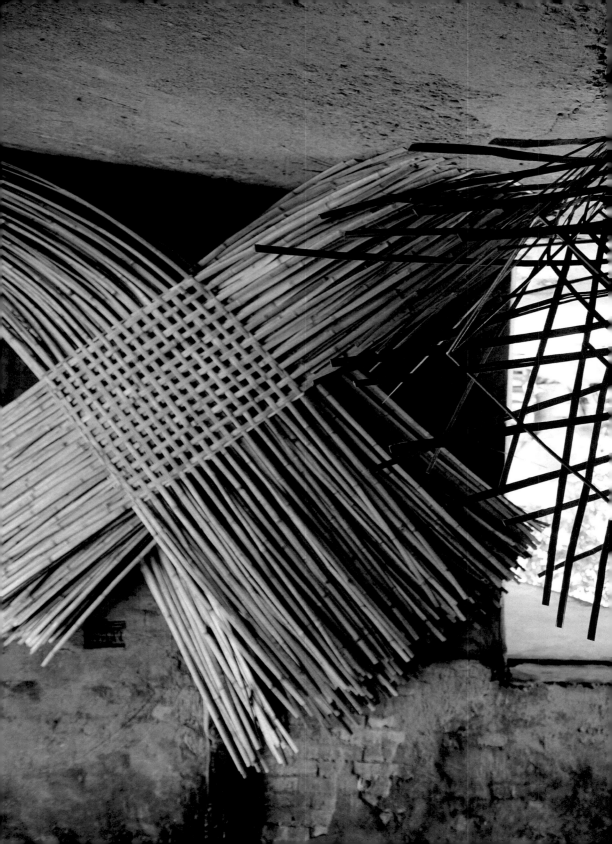

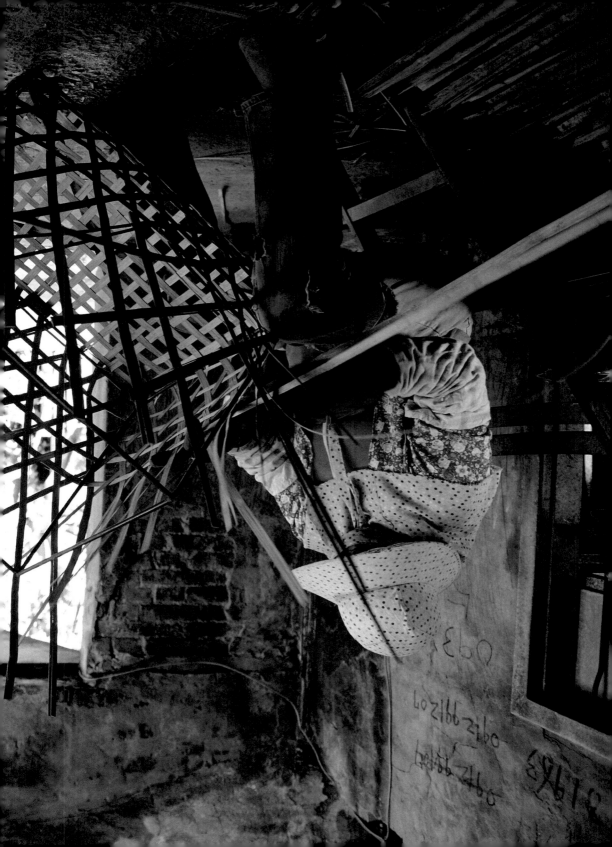

嘉義縣

朴子

棕櫚掃帚

「棕櫚掃帚」、俗稱天地帚，據傳有掃天煞、掃地煞趨邪避兇的功用，常用於新居落成、開廟門、安胎、送土神、改運、挖地基、結婚、辦喪事、掃墓等儀式性用途，在上述的場合，很多人都指定用棕櫚掃帚，以掃出不乾淨的東西。

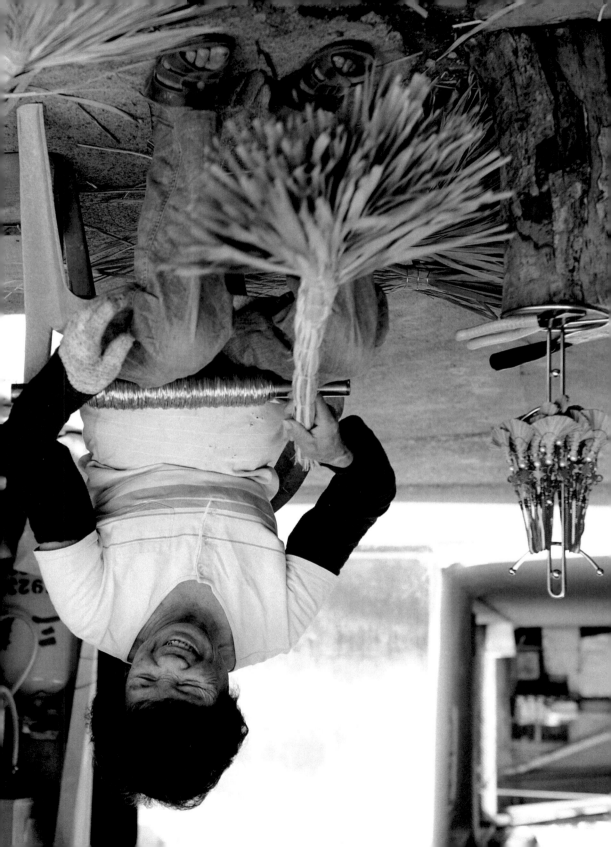

一甲子的巧手　侯涂梅霞

每一把棕櫚掃帚，都是一甲子的堅持。

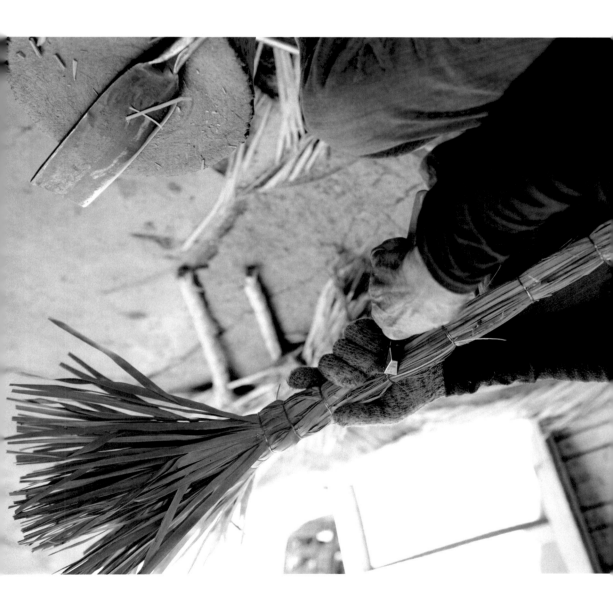

57

◀ 糠榔樹又叫台灣海棗，棕櫚科，為台灣特有種，
　 嫩芽和成熟果實可食用。

位於嘉義朴子市的德興里，是糠榔帚的大本營，最繁榮的時候幾乎有一半以上的人家都從事糠榔帚的製作。糠榔帚是一般日常的清潔工具，二、三十年前糠榔樹是台灣製做掃帚的主要材料之一。糠榔帚又被稱做「天地掃」，因為糠榔葉堅硬銳利，據說有清霉運晦氣、掃天煞地煞等避邪的功用，常用於民間信仰的儀式當中；例如新家入厝時需要把沒有斬尾的糠榔帚放置在桌子底下，經過十二天之後才可以使用；在台南至屏東一帶，也有掃墓時必須帶糠榔帚的習慣。

製作糠榔帚的侯阿姨，從小到大看著爸爸製作掃帚，所以從十三歲開始就跟著爸爸學習，並且也開始製作糠榔帚，一轉眼一甲子的時間過去了，現在已經七十六歲的阿姨仍然繼續手工製作著糠榔帚。

糠榔帚製作之前，必須先從糠榔樹上把葉子砍下來，阿姨說砍樹是最辛苦的，因為糠榔葉很銳利，一不小心可能就會傷痕累累。糠榔葉砍下來後，必須先放在陽光底下曝曬四天，讓水份完全蒸發，日後使用上就比較可以避免潮濕發霉。

看阿姨熟練地把楝欉葉斬掉葉尖，一把抓起葉子並開始用鐵絲綑綁固定，一支楝欉不用十分鐘就完成了，我們問阿姨為什麼動作會如此的俐落，她笑著回答我們：「這就是經驗啊。」

阿姨說以前楝欉除了一般家庭使用外，大部份都是學校在使用的，雖然楝欉輕便耐用，但卻仍然敵不過外來便宜的塑膠掃把，製作的利潤越來越低，一天手工製作的量有限，頂多就三、四十支，收入比較不高，所以也沒什麼年輕人願意來學。

雖然楝欉已經是逐漸沒落的傳統行業，但阿姨也沒有因此就失去了對楝欉製作的熱情，因為她認為楝欉是一個很好的東西，任何地板都可以掃得乾乾淨淨，而且又比塑膠掃把耐用，所以她會繼續的做下去。現在也有越來越多外地的中盤商前來向阿姨批貨到大賣場、量販店去販賣，她希望可以讓更多的人認識有別於塑膠掃把的傳統楝欉。

除了傳統大型楝欉之外，阿姨現在也逐漸的轉型，開始利用中國結以及迷你楝欉做成小吊飾，讓外地來觀光的客人，對楝欉的產品多了新的選擇。雖然迷你楝欉的製作比大型的還耗時間跟眼力，但阿姨也樂此不疲，因為傳統產業的轉型就是一個契機，可以讓更多的人，透過有別於以往的方式，認識並且了解到傳統楝欉所帶來的好處。

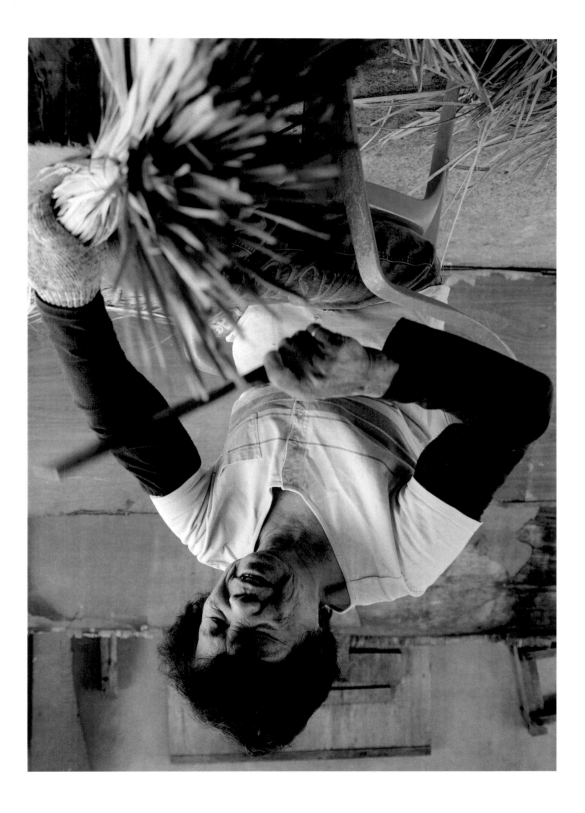

嘉義縣

朴子

手工蒸籠

民國五、六十年期間是竹蒸籠的黃金時期。蒸煮過程中利用木片竹片的吸水特性把水氣吸收掉，這樣才不會讓在頂部凝結的水滴又滴回食物進而影響品質，食物才可以保存的比較久。所以傳統蒸籠跟鐵製的蒸籠比較起來還是有優勢存在。

嘉義縣朴子市新生街
九十八號

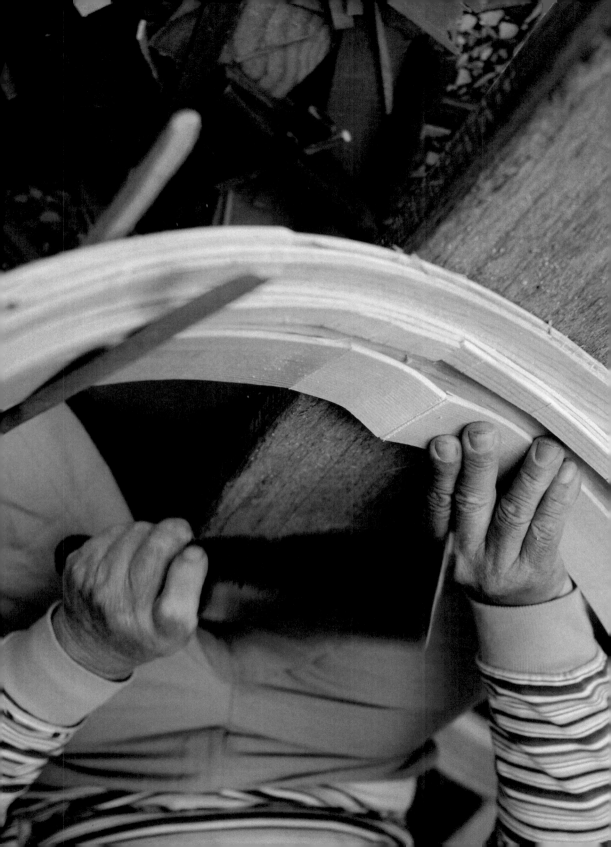

蒸籠師傅　郭壁源

十三歲向唐山來的叔叔學習製作蒸籠，
一路堅持到現在已經七十九歲。

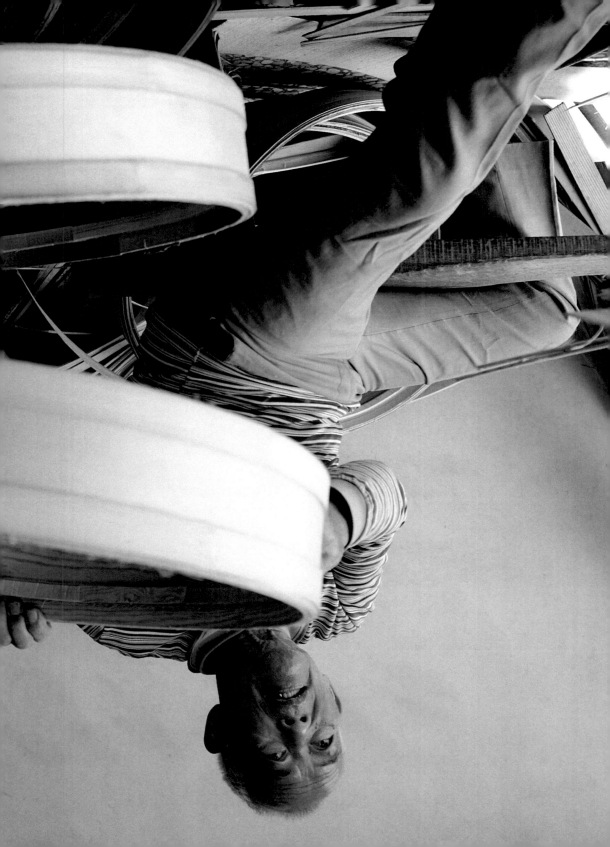

早期的嘉義朴子地區有許多製作蒸籠的好手，來自大陸的師傅聚集在此從事蒸籠的製作。後來漸漸的有幾位大陸師傅在朴子地區落腳，開始做起蒸籠生意，只是隨著時代的變遷，如今逐漸流失、凋零。目前碩果僅存的蒸籠師傅郭壁源，十三歲的時候向唐山來的叔叔學習製作蒸籠技術，師傅一直做到現在都已經七十九歲了，感嘆時代的轉變，技術逐漸失傳。三十幾年前製作蒸籠開始沒落，郭壁源師傅一度到高雄的蒸籠外銷工廠工作，後來才又遷回新生街繼續製作蒸籠。

郭壁源師傅提到做蒸籠的原料以台灣生產的竹子、木頭、藤為主，大部分都使用桂竹居多，因為節數比較少，纖維比較細，不用任何的膠水及釘子，純粹手工綑綁起來，組裝完成後外表非常的堅固，還會散發出淡淡的木頭香。師傅也特別提到，蒸煮過程中利用木片竹片的吸水特性把水氣吸收掉，這樣才不會讓在頂部凝結的水滴又滴回食物進而影響品質，食物才可以保存的比較久。所以傳統蒸籠跟鐵製的蒸籠比較起來，還是有優勢存在。

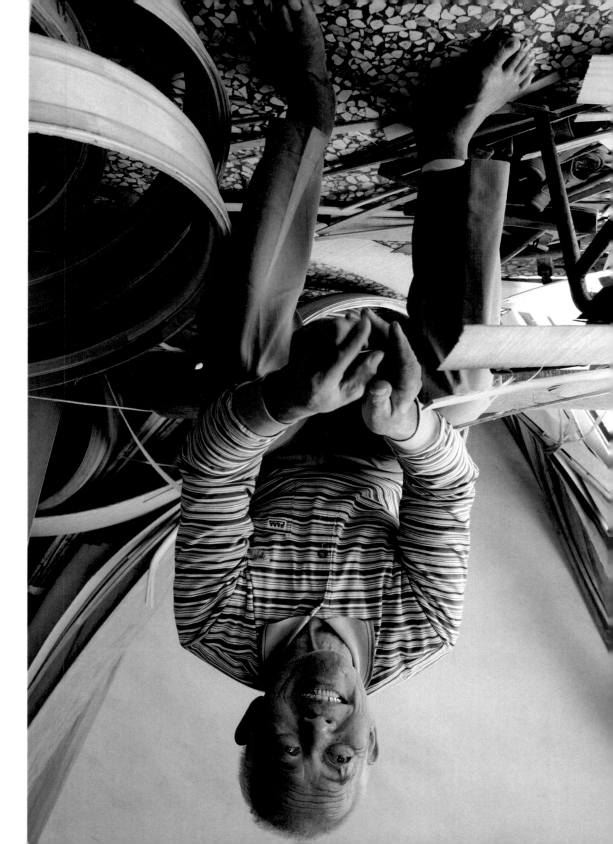

郭壁源師父說，製作蒸籠過程非常的費力，最麻煩的部分是剖竹子，要先把竹子劈成多個竹片，接著刮除內部的竹青，然後每片削薄整修後做為蒸籠的材料。籠子框框外的內層，需要使用有一定厚度的木片，再經過機器壓出圓弧狀，再用藤條穿過去綑綁加以牢固。接著在內部在添加木片，在組裝過程當中要施力均勻，才可以讓各個木片緊密貼合，最後再把底盤放進去穩固。框框做好之後，接著要做蒸籠的底部，底盤的結構做法簡單，比較有技術性的是在於蒸籠的蓋子，一般都是人字編織或是半字編織為主。

大小蒸籠用途不同，目前常做的蒸籠規格是二呎，是最常見的尺寸，做過最大的是三呎一。有許多餐廳還是繼續使用手工蒸籠，尤其是非常要求品質的日本人。師傅也提到說現在外國進口的蒸籠雖然便宜，但製作的功夫不是很好，非常的不耐用。

面對鐵製的蒸籠慢慢地取代竹蒸籠，加上機械化的衝擊，手工蒸籠逐漸式微。郭壁源師傅堅持這個手工技藝，但卻沒有年輕人想學，恐怕面臨失傳。但郭壁源師傅透過授課的方式，到台灣各地替對蒸籠製作有興趣的學生上課。師傅也說做這一行最重要的是耐心，然後必須要會融會貫通，很多有天份的學生，現在幾乎也可以自己獨立製作蒸籠了。

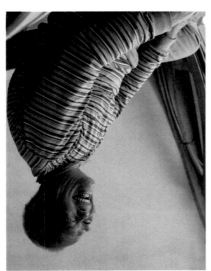

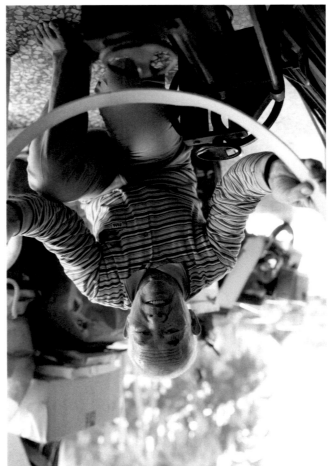

這幾件裙子設計得既素雅又大方，很得人喜歡。

好幾位身上穿的就是向她買的。下了工之後，她們就圍過來，跟她打聽售價及訂做事宜。在她的巧手下，一塊塊棉布變成一件件漂亮的衣服，再收出好價錢，補貼家用。

除了製作和販賣衣服，她也接受訂做，替鄉人裁製衣裳，她做的衣服料好實在，村人都喜歡找她做衣服。

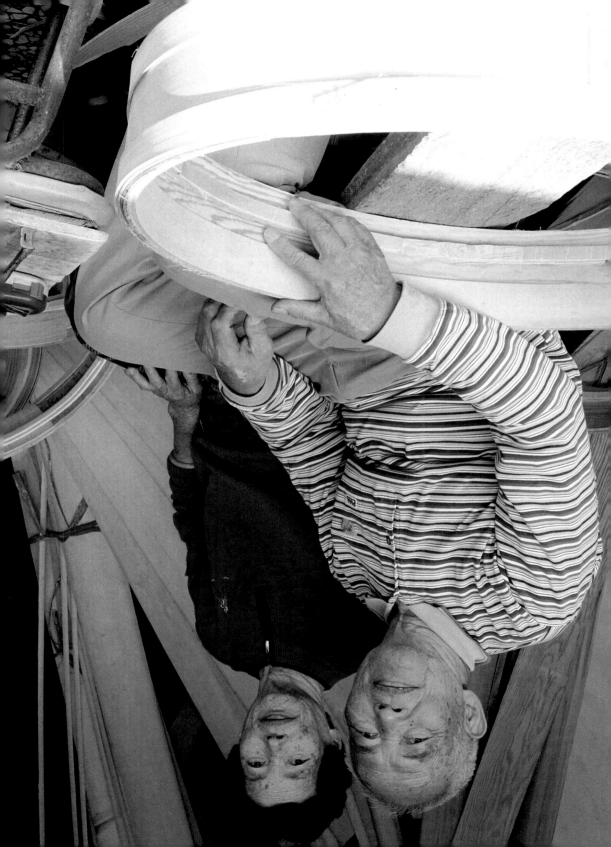

文昌閣

單元四

北業章

因此文昌閣之所以稱為文昌閣，是因為其建築形式與文昌信仰相關，自古以來即為讀書人崇祀之所。後來，隨著時代變遷，文昌閣逐漸成為地方文教的象徵，許多學子會前往祈求功名順利、考試順利。

文昌閣位於城中央，建築宏偉，結構嚴謹，是當地重要的文化地標（文物）之一。

交趾陶

高枝明

為葉王再傳子弟，並將交趾陶藝術由廟宇裝飾推向藝術畫創作，於二〇〇七榮獲文建會認證選定台灣工藝之家。

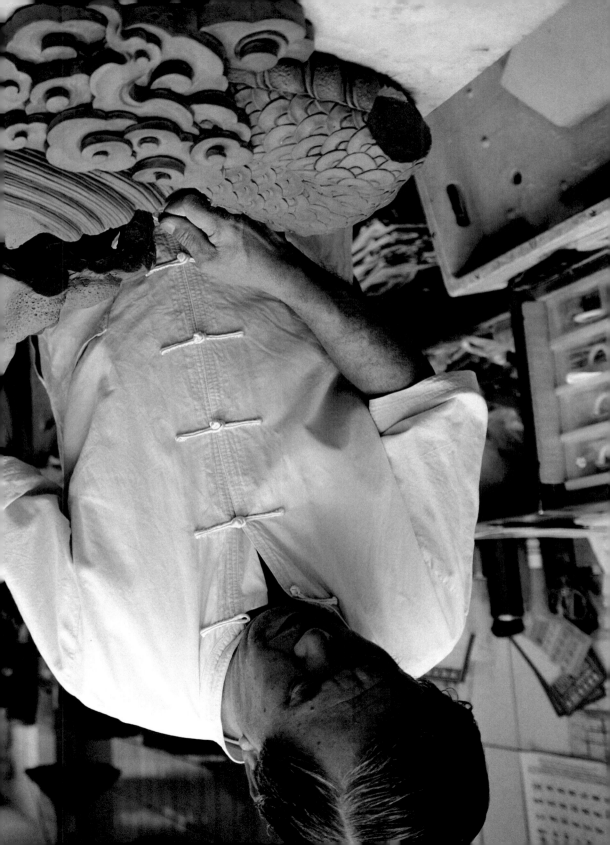

台灣傳統民間工藝之一的交趾陶，又被稱為「交趾」、「交趾仔」、「交趾尪仔」，常用於裝飾寺廟、宗祠、富宅等建築物，是一種結合了捏塑、繪畫、燒陶等三種技術於一體的工藝。台灣交趾陶的發源地在嘉義，嘉義也有著一位台灣交趾陶大師——高枝明師傅。

高師傅早期從事骨董買賣，將寺廟拆除的交趾陶進行修補再轉賣。後來遇到林添木老師，被交趾陶美麗的釉色吸引。雖然林添木老師說這些東西沒有什麼，但這些東西在高師傅的心目中是非常了不起的。林添木老師說如果真的喜歡，他願意教，當時年輕的高師傅非常的開心，因為有一個老師傅自願傾囊相授，當然願意。林師傅一天傳授一種釉藥配方給高師傅，差不多學了一個禮拜就已經學會了七種釉藥的配方。雖然已經學會交趾陶的基本技術，但當時的高枝明師傅卻沒有因此走上交趾陶創作的路。

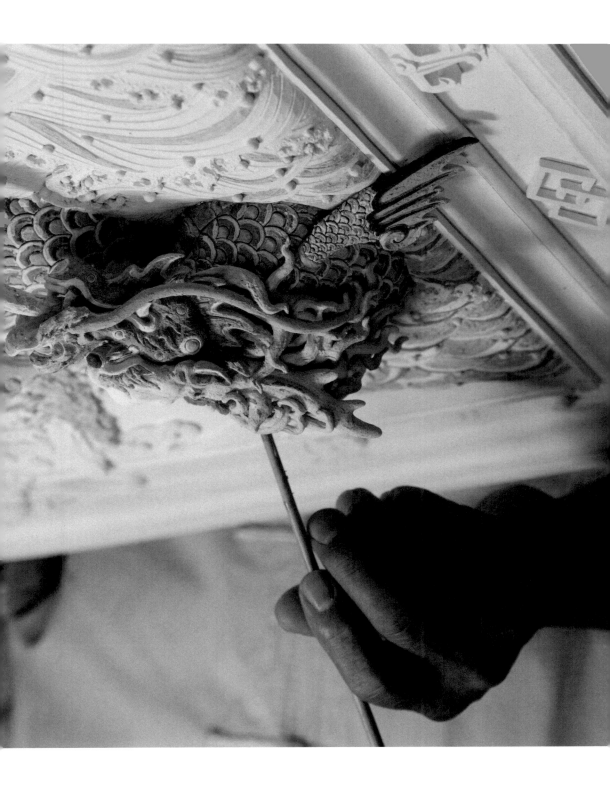

一直到了民國六十年代，因為當時的台灣並沒有古蹟維護相關的法律條文，高師傅在台南某處的古蹟拆除時，買了幾樣毀損的交趾陶回來，並且利用當初林添木老師所傳授的技術，一一將它們修復，雖然當初用的只是樹脂和一般顏料調和而成的顏色，不是真正的釉藥，但在修補的過程中，高師傅體驗到了製作交趾陶的樂趣，並且也開始有了自己創作交趾陶的想法。

高師傅第一個作品是一匹紅馬，因為在修補其他交趾陶作品時，曾經看到一匹他非常喜歡的紅馬，由於還沒有創作的經驗，所以他先模仿其他人的作品，並且想把它做的更大。後來連高師傅自己也沒預料到，自己只是當作興趣的作品竟然有人開價向他購買。從此高枝明師傅開始了交趾陶的創作，從當初一個無心插柳的想法，一路做了三十幾年，到現在已經成為了台灣交趾陶界的大師。

高師傅說，交趾陶的創作，一件作品需要花費四、五個月或者更長的時間來創作。一開始投入創作時過程相當辛苦，但是完成一樣作品後，可以多了解一種土的特性，讓自己的技術更上一層樓，所以這些辛苦都是有代價的。師傅也跟我們分享依照土的特性，可分為八百度以下是「土器」，八百度則「陶化」，一千度接近「瓷化」，一千兩百五十度以上就「完全瓷化」，逐步燒製成完美的交趾陶作品。

高師傅也非常有信心地跟我們說，他在交趾陶界可以算是成功讓傳統交趾陶轉型的第一人，因為以往的交趾陶作品是蓋廟用的，但高師傅認為這些交趾陶製作的技術都是一樣的，不一定只能用在蓋廟上。所以高師傅堅持走創作路線，讓交趾陶作品不只是運用在寺廟上，而

是讓它生活化，走入每一個家庭，
讓傳統交趾陶有新的方向和新的思
維，重新發揚光大交趾陶藝術。

　　現在高枝明老師的交趾陶作品
也常到國家的賞識，在國際外交的
場合上作為送給外賓的禮物，這些
消息也是新聞刊登出來後，高老師
才發現是自己的作品。高老師說能
賺到錢當然非常的開心，但如果因
為自己的努力，讓全世界更多的人
可以認識到台灣交趾陶的美麗，對
他來說，才是最大的肯定。

嘉義市中山路二段之一 橋下

橋下醮普

建醮是台灣民間普遍信仰的祭典活動，傳統以來均以大拜拜之形式舉行。早期農業社會中，每逢神明聖誕，便會舉行醮典祭祀。是地方上重要的宗教文化（約二○一○年 橋下醮普）。

市賣聲
頁四

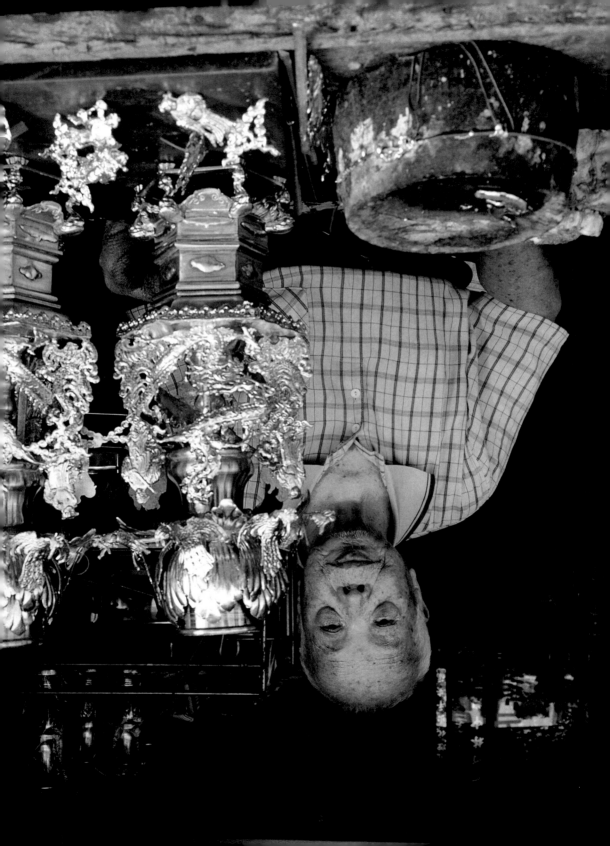

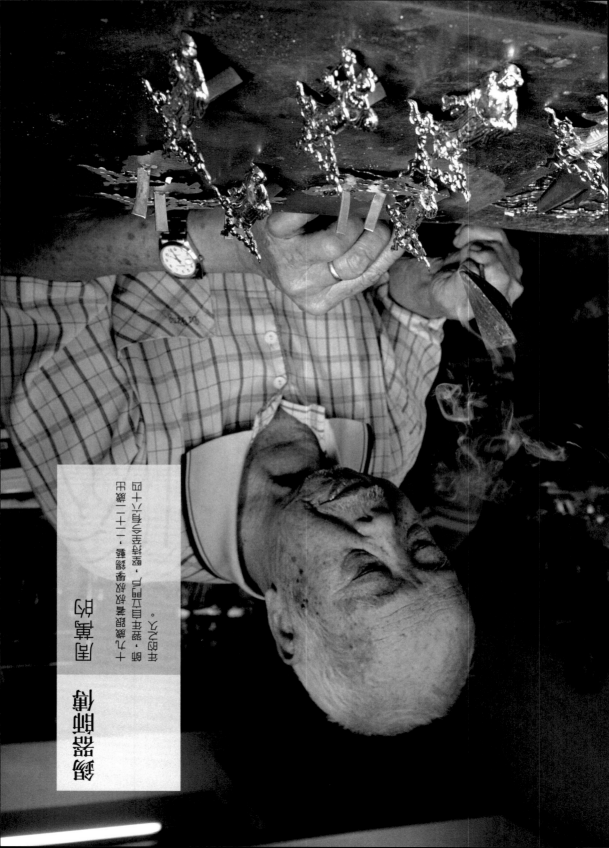

匠師傳奇

周義雄

十六歲起跟隨父親學藝，二十二歲後，為了解學習雕塑的各式技法，遠赴日本研習，現已七十六歲。

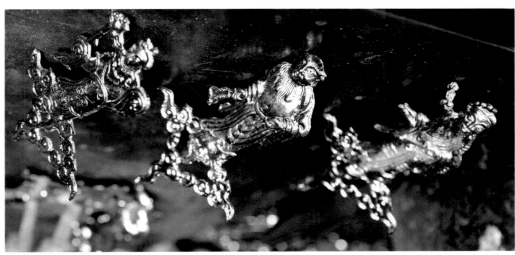

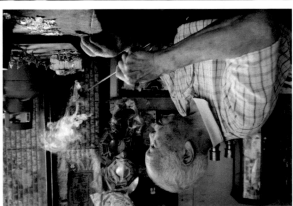

「體」是指器物的「形制」。器物形制的好壞、堅固與否，與人的品味有關，由作品的造型樣式一直到線條、圖面的流暢與否，可看出其中的意境。「形制」又分「造型」、「紋飾」。「造型」乃指器物本身、器具的造型，如首飾、香爐的造型上之器物本身。

以往古時候傳統工匠只重視重量及純度，著重實用而不在乎「美」的境界。

今人作品則以鑄造六十五公分的佛像為例，其中十二個月亮的變化，各有不同…佛的造型等繁複的工藝；所用的技術及材料花樣繁多，作品的好壞，可以由線條表現的流暢度來判斷。以往工匠製作的首飾，其樣式只有七、八十種；現代作品種類繁多，目前光是項鍊造型即有八、九十種…身上三十五種的墜子與器皿…

周老師傅告訴我們，製作一對柑仔燈，須耗時四至五天，細工的裝飾品大多灌模鑄造，配合素面的底座，取加熱過的錫液沾蠟（蠟油是潤化的作用），進行接黏，組合完整的柑燈臺座，通常一對二尺二或二尺半高，頂部有紅玻璃罩，分別寫著「鳳毛麟趾」，譬喻後代子孫多文采、多賢能的祝福。

在錫藝行業中，每位師傅都會自創研發不同的裝飾，突顯自身技藝及工法的獨特性，像周老師傅年輕時期，取八仙神相自行製模（又稱歙石模），鑄造八尊工法細緻、立體表情，衣彩流水、各執法器的姿態，維妙維肖，躍升於雙龍，彷若仙境現前，這對目前一對要價一萬兩千元以上，是周老師傅獨創的「八仙裏雙龍」，洞見錫器工藝之美。

現今，錫器大多用於祭祀神明，嫁娶方面就逐漸遺失了這項習俗。目前一對的市場要價一萬元，材質多為錫鉛合製，不易氧化，最高可到三尺多、五尺，惟有廟宇神壇購買使用。

周老師傅談到，他曾收過四至五位徒弟，目前只剩兩位在做，都居於嘉義市內，一同為錫藝這項傳統的工藝默默耕耘。

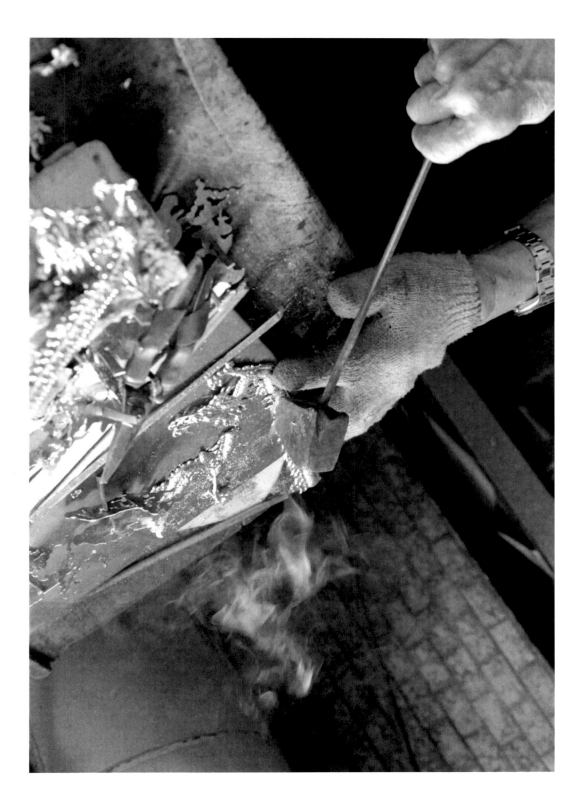

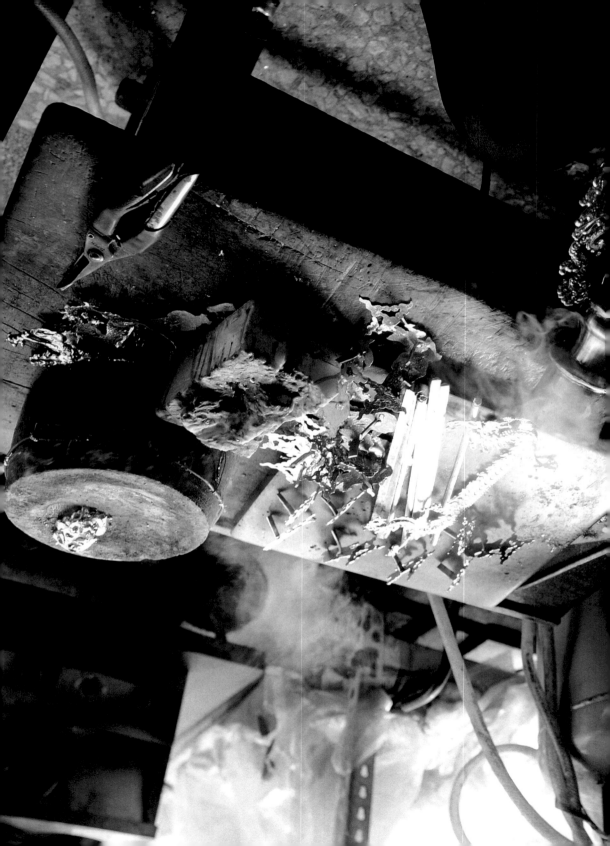

豐水橋

單圖

豐業中市

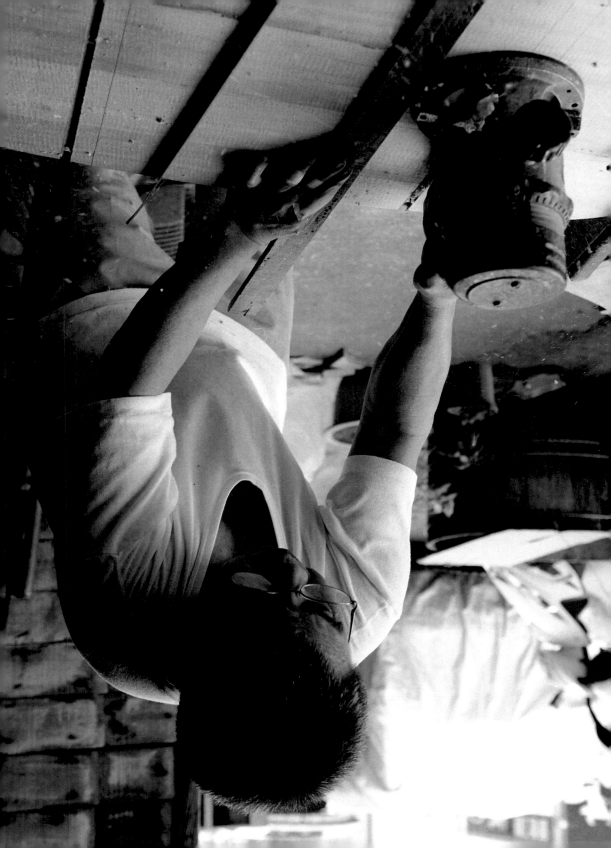

瀑布篇

聖水崖

自己自來，共三十餘公尺，瀑布水量不大，落差亦不大。

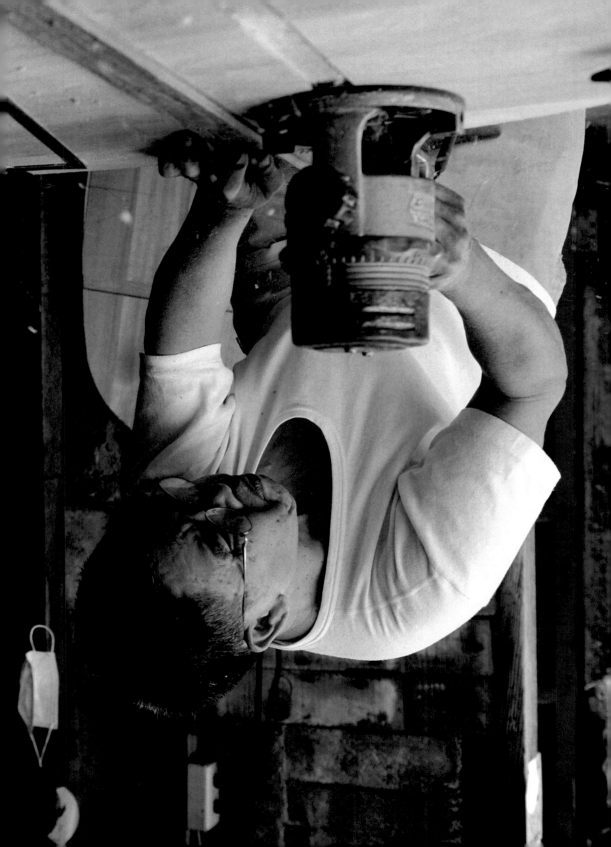

在嘉義市民國路上有一家店面不是很顯眼的小店，外面擺著許多檜木桶，只見一個老師傅在裡面敲敲打打，店內充滿了檜木的香氣。裡面的檜木浴桶，有大、中、小的尺寸，各類型的角度都有差異，這家店就是天祥神棹工藝社。六十六歲的黃建興師傅說，嘉義地區做檜木浴桶的剩沒幾個，他是其中一個，小時候非常貧困，黃師傅家裡非常多個兄弟姊妹，為了分擔家計，十三歲的他國小畢業，就到木工行當學徒掙口飯吃，向師傅拜師學藝，從事廟宇傢俱之類的木工製作，一做也做了三十幾年。

剛開始做廟宇傢俱的生意雖然不見起色，但黃師傅就抱持兼職的想法做，一邊做早餐店，也賣過紅豆餅。後來黃師傅想說做

檜木浴桶比廟宇傢俱還容易，最後還是回到本行，開始做起檜木桶。製作過程大致分為：木頭選材、組裝、刨木、裝底、最後上鐵絲。黃師傅做工比較特別的地方，是在於早期做檜木浴桶，是在底部直接做一塊木板放上去，因為檜木桶下面越來越窄，所以會卡住，卡住的地方在縫隙地方填上石灰跟沙拉油的混合物來當黏著劑，但是用久了，黏著劑的地方會裂開漏水，還是要修補。

而黃師父自己改良的方式，是將原木刨削逐步拼起來，完全不用任何一根釘子就可以緊密組合起來，一次就可以完成，不用再修補，這是黃師傅自己改良的，比較沒有漏水的問題，而且更加耐用，這也是黃老闆檜木桶深受顧客喜愛的原因。

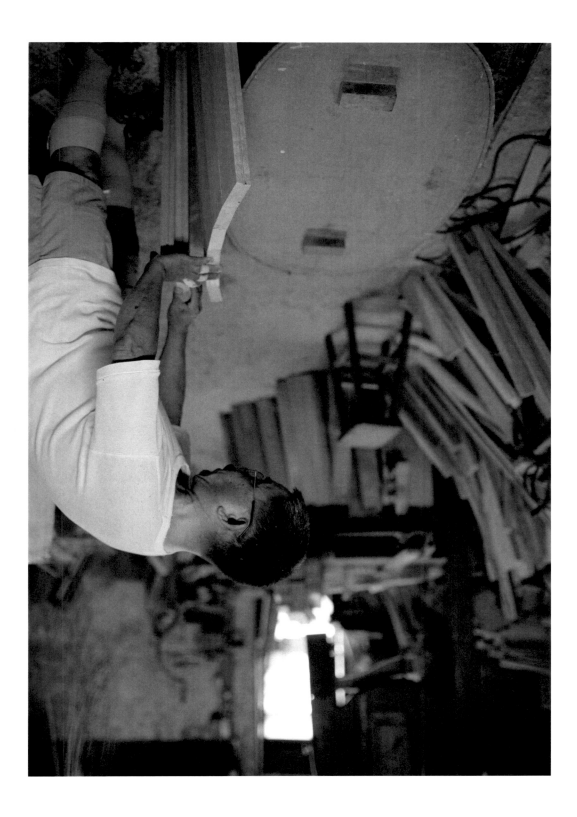

黃建興師傅也提到，一上工一次都是七、八桶檜木浴桶在做，小一點的只要花一天半便可完工，大一點的要多花個幾天才能完工。師傅也特別提到，所使用的木材是從老房子上拆下來的檜木，木材不能用新的，原因是新的木材內部含水量較多，容易膨脹，拿來做木桶的話，使用一陣子木桶就會因為溼度降低收縮起來而產生空隙，導致漏水，所以還都是使用老舊木材居多，而且大多都五、六十年以上，價格也不是太便宜，加上保存歷史古蹟愈來愈多，能使用的木材越來越少，檜木浴桶的產量將慢慢的減少。

黃師傅談到，跟木頭相處了將近五十年，緣份算是非常的難得，從十三歲起做木工，年輕時當兵也離不開木頭。直到今日，黃師傅年事已過花甲，雖然他也曾經想過退休，但是他現在把做檜木浴桶當成運動、興趣，只要有木料、有人訂，就會做，讓檜木浴桶的香氣繼續流傳下去。

東區

嘉義市

手工搖籃

五十多年前，竹製家具是民生用品，包括竹桌、
竹床、竹床、搖籃，常見於生活日常中，竹製家
具業也因而成了當時十分興盛的行業。原本的光
華路上有將近七間竹製品店，但近年來師傅紛紛
改行或者結束營業，吳師傅的店是現在嘉義市光
華路上唯一僅存的一家。

23.4791723N
120.4521904E

嘉義市光華路一一四號

手工搖籃

吳幸容

走進嘉義市光華路，不禁令人緩下腳步，因為在這條已經充滿現代化店家、銀行的路上，存在著一家古早味十足的傳統手工竹器店——永興竹器，老闆娘是一位總是面帶微笑的親切阿姨；吳幸容師傅，在整排都是透天厝的房子當中，吳師傅家的老房子更顯得特別，門口就擺放著已經接近完成的竹搖籃。

每天一大早，吳師傅就已經開始忙碌的一天。

每天的第一項工作就是清洗竹子，以供下午有足夠而且乾淨的竹子可以使用；吳師傅所使用的材料是桂竹，每天她都會準備兩到三組的竹子。洗竹子並沒有特別的方法，就是簡單的用清水清洗，洗去竹子上面的塵土，洗乾淨之後也不用拿到太陽底下曝曬，因為製作竹搖籃的竹子，只需要放到陰涼處，靜靜的等待三個小時，讓竹子自然的風乾就可以了。

吳師傅每天忙碌地從早上八點營業到傍晚四、五點，這麼多年來，不管是炎熱的夏天、寒冷的冬天或者外頭刮大風下大雨，她每天總是坐在騎樓下，拿著工具對竹子敲敲打打，雖然手上佈滿了厚繭，這麼多年來也從未間斷過。

吳師傅並不是一開始就從事竹器製作的行業，原本從事美髮行業的她，在婚後才開始跟先生學習製作竹搖籃，從一開始只會製作簡單的竹製品，到現在已經對竹搖籃的製作駕輕就熟。現在的她，每天花三小時以上製作竹搖籃，手藝極為出色。

五十多年前，竹製家具是民生用品，包括竹桌、竹床、竹床、搖籃，運用於生活日常中，竹製家具業也因而成了當時十分興盛的行業，原本的光華路上有將近七間竹製品店；但由於時代的轉變，物質生活也逐漸改變，塑膠製品取代了竹製品，原本的收入變得越來越微薄，導致很多的師傅紛紛改行或者結束營業，吳師傅的店是現在嘉義市光華路上唯一僅存的一家，靠著口耳相傳的好口碑以及老客人的支持，繼續的支撐下去。

雖然師傅曾經考慮過要改行，但由於對別的行業沒有太大興趣，再加上年紀也漸漸大了，無法再重新創業，而且吳師傅的孩子都已經長大成人，已經沒有養育孩子的經濟壓力，所以才會繼續竹搖籃的製作。

目前竹搖籃也面臨後繼無人的窘境，因為傳統的竹製品已經失去了原本的市場，利潤越來越低，收入也相較不穩定，使得年輕的一輩沒有人願意接手。問到關於竹搖籃店的未來會是如何，師傅只說：「這是上一代長輩傳下來的，我們就繼續的做下去，直到有一天我們沒辦法繼續敲敲打打為止。」

雖然竹搖籃已經逐漸的沒落，但其實手工竹搖籃還是有很多的優點，跟現代塑膠製的搖籃比起來，如果讓小嬰兒睡在竹搖籃裡，會讓小嬰兒有讓媽媽抱著的感覺，小嬰兒會比較好睡，所以現在還是有很多的客人會大老遠特地到嘉義的光華路找吳師傅訂購竹搖籃，希望這些口耳相傳的好口碑能夠轉換成為讓吳師傅繼續製作竹搖籃的動力。

有時間不妨走一趟嘉義市光華路，也許您曾經也睡過竹搖籃，但您可能沒有親眼見過竹搖籃的製作，想必這會是一個很棒的經驗。

台南市
後壁

手工棉被

老一輩的人會說，做棉被的不施捨給乞丐，因為打棉被是連乞丐也不想做的工作。工時長，又必須在悶熱的環境下工作，光是用聽的就會嚇跑許多人。但師傅已堅持了超過半世紀的時間。

台南市後壁鄉墨林村
二一一號

23.3787108.3N
120.33635206E

棉被師傅　殷煌明

二十五歲開始學習製作棉被，一路堅持到現在已經五十三年。

《無米樂》，是個記錄著菁寮農村和墨林農村點點滴滴的紀錄片，也因為無米樂的關係，讓菁寮村像重生一樣，但是並沒有因為聲名大噪後就開始轉變成很觀光的社區，還是依舊保留著原本的生活型態。這裡的故事由這些老伯伯、太太們串起而發光發熱，這也是我們到此地拜訪的原因之一。

凌晨四點，天色還是朦朧尚未明亮時，在菁寮的「隆泰棉被店」已經開始著彈棉被的工作，煌明伯師傅就這樣開始著一天的工作。

已經製作手工棉被五十三年的煌明伯，每天總是得頂著悶熱的天氣工作，因為擔心棉花會四處飛，所以工作的環境是沒有電風扇的，整個環境密不通風，一踏進裡面我們就感受到一股熱氣，很難想像煌明伯是如何堅持到現在。

以前，夫妻倆製作一件棉被的時間，就需要花上十四個小時，一天僅有一條的產量，但是這十四小時卻能換得一條好幾十年的好被子。

我們問師傅，為什麼當初想學這麼辛苦的工作呢？

煌明伯笑笑地說，當時二十五歲娶了家中從事製作棉被的妻，為了能夠過生活就向岳父學習去了，當時可是要經過三年四個月才能算是出師，然後就這樣一路堅持到現在，已經五十幾年了。

從挑選棉花、開棉、鋪棉、彈棉、壓篩、牽紗、掄紗，每個步驟都馬虎不得。但時代變遷，機器帶來的便利及高產量，讓手工棉被店逐漸關閉，原本菁寮有三間手工棉被店，現在只剩下煌明伯繼續堅持下去了。

還好現在有了機器幫忙，開棉機能把棉花裡的髒東西挑除並將棉花壓成片狀，省下開棉跟彈棉的步驟，速度快上許多，一天可以做上三、四件棉被，但是其他的步驟，師傅還是堅持自己來，仍然是十分的辛苦。

「良心、品質、功夫三項都要具備才能做出好棉被。」煌明伯說道，縱使具有良心跟優良的品質，沒有一手好功夫，還是不能做出優秀的棉被。煌明伯熱切地邀請我們進去認識棉被的好壞，他說光用講的你們根本不懂。

見到每件棉被都有不同紅線的記號，我們好奇的問了問，才知道以前做棉被的時候，都會用紅紗線作為記號，每位師傅都有屬於自己的樣式，而煌明伯的就是雙十字的紅紗線。

接著終於見識到良心與黑心的差別，好的棉乾淨又扎實，黑心的只有表面好看，裡頭的棉顏色較髒還充滿雜質。

煌明伯又拿了一件向我們講述，這個師傅雖然有良心，裡頭的棉都很棒，但是就缺少了功夫，所以整件棉被還是沒有達到水準。

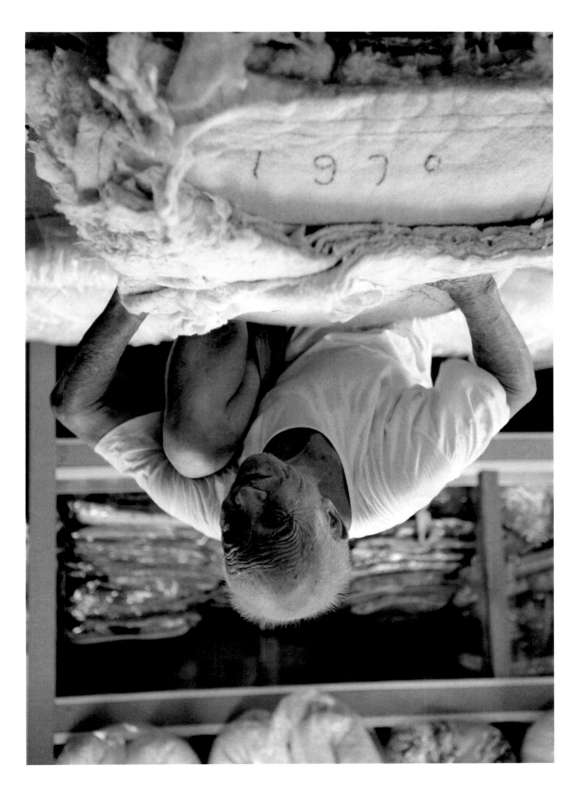

看著七十九歲的煌明伯用心製作著每件
棉被，雖然工作辛苦，但是臉上總是掛著燦
爛的笑容，面對這樣已經沒落的產業，仍然
堅持著如果有客人來訂製棉被，就會繼續做
下去的想法。

從年輕到老，殷煌明夫妻倆都是這樣攜
手走過來，知足快樂，就像人形立板上的標
語說的一樣：「日子有在過，心情嘛不差，
安內就該滿足啊！」

台南市

後壁

鐘錶修理

滴滴答答聲響環繞整間店，一張專屬的工作桌，
斑駁的桌面、充滿歷史的檯燈，桌面上擺滿了許
多鐘錶的維修工具以及零件，這裡是個到菁寮不
能錯過的地方。

23.3768663N
120.3352817E
台南市後壁鄉墨林村二
〇七號

魔術師人

路其昆

踏進擂台已經超過二十幾年，由於一路
走來，已經超過五十歲的這名職業摔角
選手，

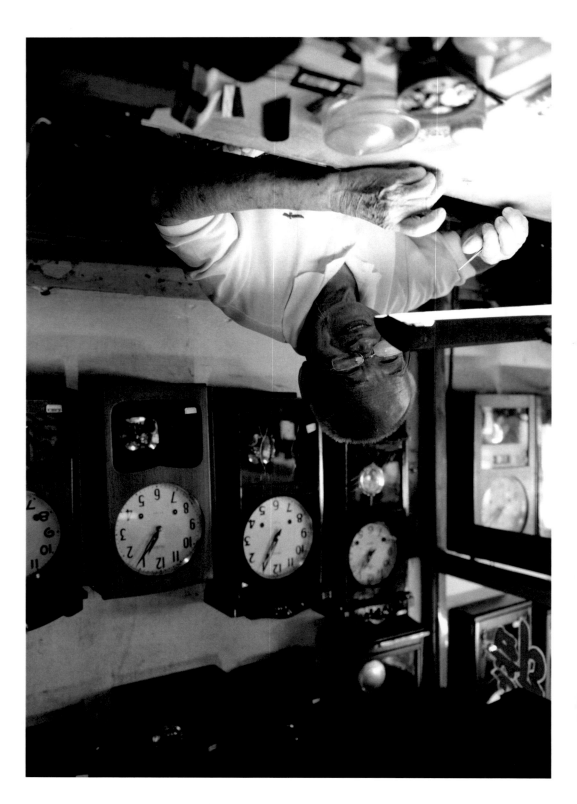

「我們菁寮社區有一間

店，如果你沒有來拜訪過，就

代表你沒有來過菁寮」，這句

話是從隆泰棉被店的老闆煌明

伯口中所說出來的，而他口中

感覺來頭不小的店，其實遠在

天邊近在眼前，就是離棉被店

只有短短十幾公尺的瑞榮鐘錶

行，而這家店的老闆是可愛的

瑞祥伯。

在前往拜訪之前，有先跟

瑞祥伯先通過電話確認拍攝的

時間，電話那一頭傳來的是一

口流利並且充滿活力的台語，

當下我們認為瑞祥伯應該是一

位年輕的阿公，沒想到親自拜

訪瑞祥伯之後，才發現原來他

已經高齡八十九歲，看到店門

口一整面牆的馬拉松獎盃、獎

牌，可以很快的發現讓瑞祥伯

保持活力的原因。

一踏進店內，時鐘所發出

的叮叮噹噹聲立刻將我們圍

繞，瑞祥伯的店內擺滿了大大

小小各式各樣來自世界各國的

時鐘，有的甚至已經有超過百

年的歷史，其中店內最特別的

一個時鐘就是不靠齒輪或者電

池，而是利用地心引力來控制

的時鐘。

開業已經超過一甲子，現年八十九歲的瑞祥伯從十四歲開始就到台南鹽水找師傅拜師學藝，經過三年四個月的磨鍊，終於出師，獨當一面，獨立創業。

瑞祥伯店內有一張他專屬的工作桌，斑駁的桌面、充滿歷史的檯燈，桌面上擺滿了許多鐘錶的維修工具以及零件，這些齒輪等零件都是從瑞士或是日本進口的，對已經習慣電子產品的我們來說，不少是相當陌生，而且從來沒有看過的。

過程中，瑞祥伯很熱心地向我們介紹店內的時鐘，每個時鐘背後的歷史跟故事他都非常的清楚，看得出來這些時鐘在他的心中有多重要的地位。到現在他還是堅持用最傳統的方式，盡心盡力的來維修每一個時鐘，他維修的東西或許在我們眼中只是一個平凡的時鐘，但他其實讓這些充滿歷史意義的時鐘，繼續延續他們的價值與生命。

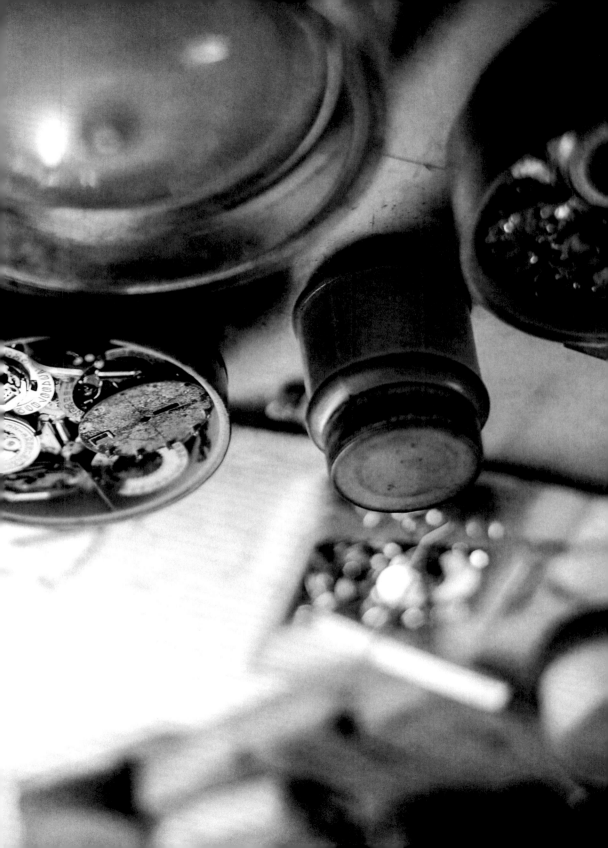

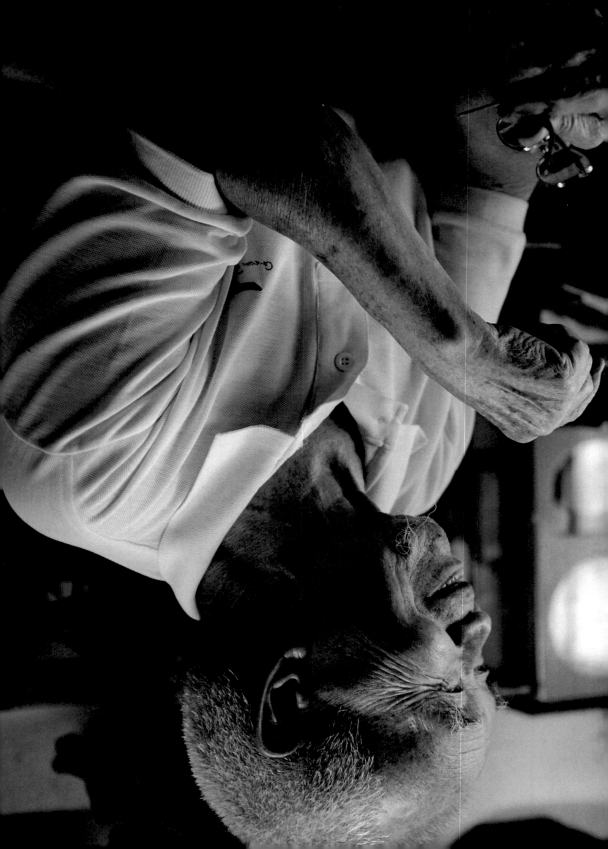

後壁

台南市

鵝毛棒

細膩的手工，配上舒適又柔軟的鵝毛，讓兩美理髮廳的鵝毛掏耳棒遠近馳名，可以重複水洗的特性，讓鵝毛棒能一用就是好幾年，很受客人喜愛。

23.37859942N
120.33581302E
台南市後壁鄉墨林村五○號

鵝毛棒

許正義

鵝毛掏耳棒從師傅的外公繼承下來，至今也有快七十年的歷史，到許正義師傅製作耳扒製作，已是第三代。

在台南後壁區的菁寮鄉，走進無米樂社區，可以看到一間有著將近八十年歷史的傳統理髮店——兩美理髮店，這些年來老顧客及遊客未減反增，靠的就是嚴謹的理髮技術，以及從未間斷的知名手工鵝毛掏耳棒。

進入店內，可以看見許正義師傅正在製作鵝毛掏耳棒，鵝毛掏耳棒從師傅的外公繼承下來，至今已有快七十年的歷史，到許正義師傅製作耳扒製作已是第三代。許正義師傅說，小時候就乖乖地跟著父親做，當時都不以為意，只是隨著年紀漸長，才慢慢發現，製作鵝毛掏耳棒是件苦差事，做了也只能繼續做下去。

已快失傳的傳統理髮技術，讓兩美理髮店迄今還是顧客不斷，且老少都有，然而許正義師傅製作掏耳棒的技術，除了在國內打出名聲，連日本人都不遠千里慕名而來。

許師傅製作掏耳棒將近四十年之久，製作過程並不簡單，得從整支桂竹慢慢削成一枝一枝小小的棒子開始，桂竹本身必須要找纖維較細的來製作，鵝毛則是取鵝屁股上的一小撮毛，先淘汰不好的毛，再清洗掉鵝毛上的油脂，反覆洗，洗到淨白為止，洗淨後才剩下一點點可用的毛。師傅說鵝毛是採取屁股上的部份，因數量非常之少，價錢也不便宜，一斤高達六千多台幣，因此非常的稀有珍貴。

製作耳棒時，可以看見師傅的細膩的手工，一根根被削薄的棒子，可以在師傅的刀工之下立刻削成比竹筷更細的棒子，經過調整後再用傳統電捲燙棒燙出微彎的角度；師傅特別強調，一開始燙時需要燙到冒出水泡後才可彎曲，且也要燙到沒有水泡後，才能進行下一個動作。再來是用線繞著沾濕的鵝毛進行綁合的動作，牙齒咬住線的一端，另一端則繞出一個小洞，讓結不外露，最後清潔整枝掏耳棒後吹乾，一隻掏耳棒就完成了。

製作一支掏耳棒耗時費工，極為不易，但師傅仍堅持全程手工，從整支桂竹削成一枝枝的小竹子開始，挑出良好的鵝毛，再去除掉鵝毛上的油脂，洗淨後在竹子上綁小小一撮的鵝絨毛，綁好後，要將鵝毛消毒，再來是用吹風機將鵝毛吹的蓬鬆，這個過程做一把約耗時四十五分鐘，在竹子上綁小小一撮的鵝絨毛看似簡單，實際做起來費工夫，曾有人依樣畫葫蘆回家學著綁，結果無論如何就是學不到師傅的精髓功夫。

許正義師傅說，一天的極限約是三、四十枝。因一天能做的數量有限，許多遊客要買還不一定買得到。許正義師傅手工製的掏耳棒至今半世紀，聞名海內外，賣出去的掏耳棒品質好到國外客戶跨海來台採購。也有日本人想要與他長期簽約，但因為製作掏耳棒的技術已快失傳，沒人會製作，且都是利用空閒時間製作，只好以無法大量製作為由拒絕客戶。

如今手工製作鵝毛棒也慢慢失傳，將來要得手不容易，有機會來菁寮社區時，可以在這個舒服的老社區走走看看，買個鵝毛棒當個特產，也是一個不錯的選擇。

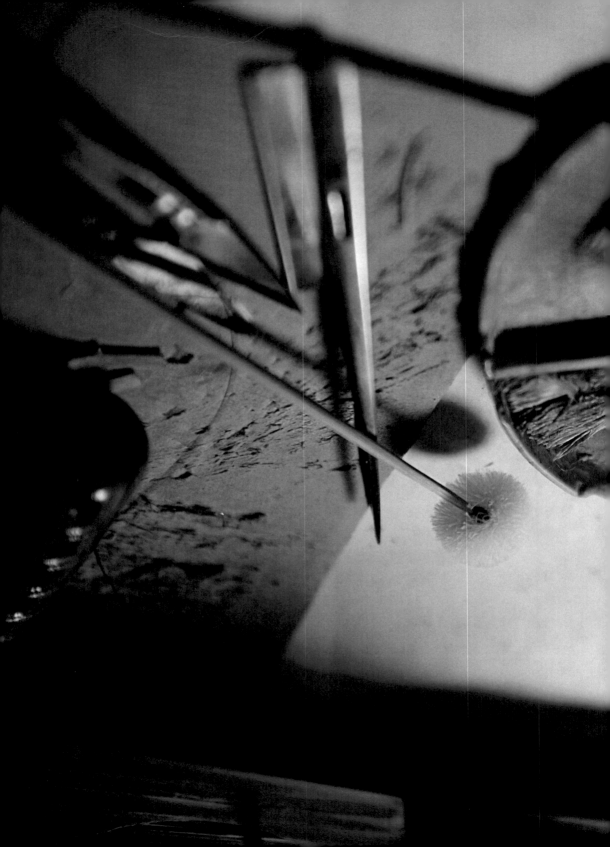

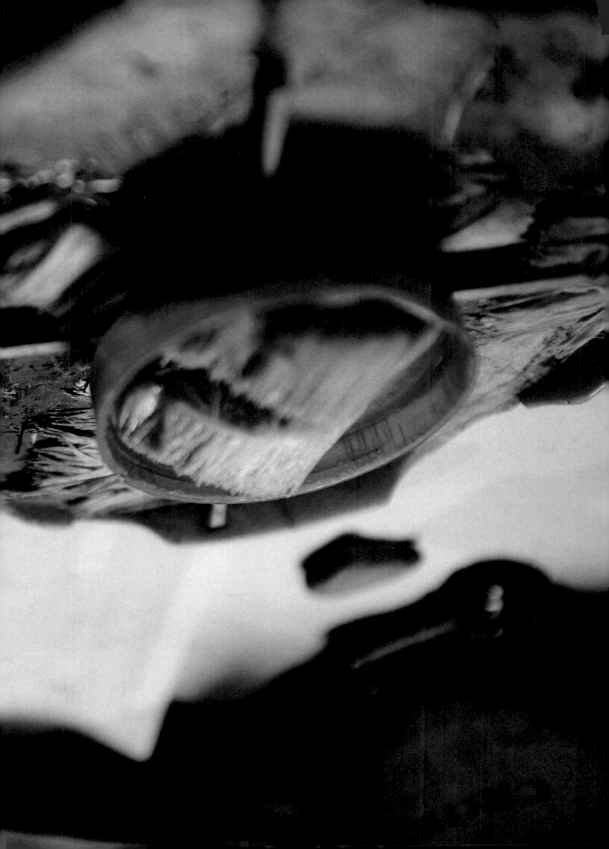

傳統工藝，是一個充滿歷史以及溫度的技藝。

當你越了解，就會越一頭栽入這塊越陳越香的寶地之中。

隨著歲月，許多技藝正在一點一點消逝，還能夠親身認識這些老師傅們，是雀躍也是有幸。

特別
感謝

指導老師　　　　　　林菁
民雄畫糖　　　　　　陳永秋
溪口麵線　　　　　　何信魁
新港竹藝　　　　　　徐木全　徐音利
溪口竹簍　　　　　　蔡世瑋
朴子梀椰掃把　　　　侯涂梅霞
朴子蒸籠　　　　　　郭壁源
交趾陶　　　　　　　高枝明
燕春錫器　　　　　　周萬的
檜木桶　　　　　　　黃建興
手工搖籃　　　　　　吳幸容
手工棉被　　　　　　殷煌明
鐘錶維修　　　　　　殷瑞祥
撨毛棒　　　　　　　許正義
朴子田野學校　　　　侯茂昆
朴子德興里里長　　　康旗琳
文化局　　　　　　　林季瑩
設計顧問　　　　　　陳胤竹
我在旅行

新銳生活10　PC0443

新銳文創
INDEPENDENT & UNIQUE

傳・真跡
——十三位傳統手工職人的真誠故事

作　　者	陳鈞柏、陳柏翰、林羽凡
責任編輯	廖妘甄
圖文排版	李孟瑾
封面設計	蔡瑋筠

出版策劃	新銳文創
發 行 人	宋政坤
法律顧問	毛國樑　律師
製作發行	秀威資訊科技股份有限公司
	114 台北市內湖區瑞光路76巷65號1樓
	電話：+886-2-2796-3638　傳真：+886-2-2796-1377
	服務信箱：service@showwe.com.tw
	http://www.showwe.com.tw
郵政劃撥	19563868　戶名：秀威資訊科技股份有限公司
展售門市	國家書店【松江門市】
	104 台北市中山區松江路209號1樓
	電話：+886-2-2518-0207　傳真：+886-2-2518-0778
網路訂購	秀威網路書店：http://www.bodbooks.com.tw
	國家網路書店：http://www.govbooks.com.tw

出版日期	2015年3月　BOD一版
定　　價	399元

國家圖書館出版品預行編目

傳‧真跡：十三位傳統手工職人的真誠故事 /
陳鈞柏、陳柏翰、林羽凡著. -- 一版. -- 臺北
市：新銳文創, 2015.03
　　面；　公分. -- (新銳生活；PC0443)
BOD版
ISBN 978-986-5716-46-2 (平裝)

1. 民間工藝　2.傳統技藝　3.臺灣

969　　　　　　　　　　　　　103028013

讀 者 回 函 卡

感謝您購買本書，為提升服務品質，請填妥以下資料，將讀者回函卡直接寄回或傳真本公司，收到您的寶貴意見後，我們會收藏記錄及檢討，謝謝！
如您需要了解本公司最新出版書目、購書優惠或企劃活動，歡迎您上網查詢或下載相關資料：http:// www.showwe.com.tw

您購買的書名：_____

出生日期：_____年_____月_____日

學歷：□高中 (含) 以下　　□大專　　□研究所 (含) 以上

職業：□製造業　□金融業　□資訊業　□軍警　□傳播業　□自由業
　　　□服務業　□公務員　□教職　　□學生　□家管　□其它_____

購書地點：□網路書店　□實體書店　□書展　□郵購　□贈閱　□其他

您從何得知本書的消息？

　□網路書店　□實體書店　□網路搜尋　□電子報　□書訊　□雜誌

　□傳播媒體　□親友推薦　□網站推薦　□部落格　□其他_____

您對本書的評價：（請填代號　1.非常滿意　2.滿意　3.尚可　4.再改進）

　封面設計____　版面編排____　內容____　文／譯筆____　價格____

讀完書後您覺得：

　□很有收穫　□有收穫　□收穫不多　□沒收穫

對我們的建議：_____

11466
台北市內湖區瑞光路 76 巷 65 號 1 樓

秀威資訊科技股份有限公司　　　收

BOD 數位出版事業部

...

（請沿線對折寄回，謝謝！）

姓　　名：＿＿＿＿＿＿＿＿＿＿　年齡：＿＿＿＿＿　性別：□女　□男

郵遞區號：□□□□□

地　　址：＿＿＿＿＿＿＿＿＿＿＿＿＿＿＿＿＿＿＿＿＿＿

聯絡電話：(日) ＿＿＿＿＿＿＿＿＿＿　(夜) ＿＿＿＿＿＿＿＿＿＿

E-mail：＿＿＿＿＿＿＿＿＿＿＿＿＿＿＿＿＿＿＿＿